茶花女 ⑤

原　著：〔法〕小仲马
改　编：健　平
绘　画：李铁军　焦成根
封面绘画：唐星焕

CNS ｜ ⑨ 湖南美术出版社

茶花女 ⑤

在亚芒父亲的严厉诱逼下，玛格丽特不得不同意放弃她与亚芒的爱情。她当即写了封信给普于当斯，与她之前讨厌的N伯爵约会。这样亚芒就会恨她与她绝交。

亚芒来到玛格丽特的居处，被挡在门外，眼看着G伯爵大摇大摆进屋，他痛苦异常，愤恨不已。

他决定报复玛格丽特，让玛格丽特的女友奥兰勃成为他的情人，在舞会、剧场、宴会上表示亲热，以刺激玛格丽特。可怜的玛格丽特有苦难言。

玛格丽特因肺病一天天衰弱，加上亚芒的精神上的刺激，终于临近死亡。但她死时，忽然大叫，要见一下亚芒。

幸好她临死前写下日记和信，她的女友瑜利将日记和信交给了亚芒，亚芒才深知内情，追悔莫及。

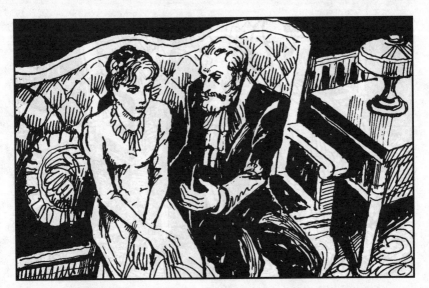

1. 都华勒更温存地说："姑娘，亚芒妹妹的幸福握在你手里了。你有权利、有勇气去破坏她的前途吗？玛格丽特，看在你爱亚芒的分上，允许我的女儿得到幸福吧！"

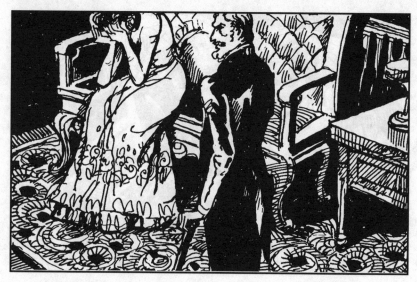

2. 玛格丽特垂下头，哭了起来。

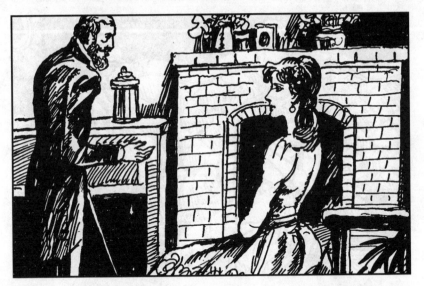

3. 良久，玛格丽特擦干眼泪说："好吧，先生，你相信我爱你的儿子吗？""我相信。""相信是一种无私的爱？""是的。"

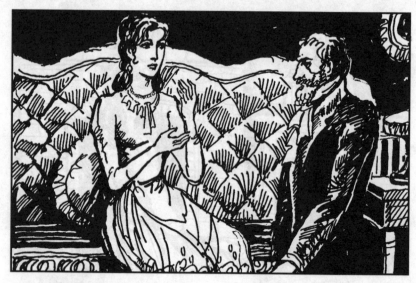

4. 玛格丽特突然举起双手叫道："你相信我曾经在这爱情里寄托了我的希望、我的梦想、我的重生吗？""确实相信。"

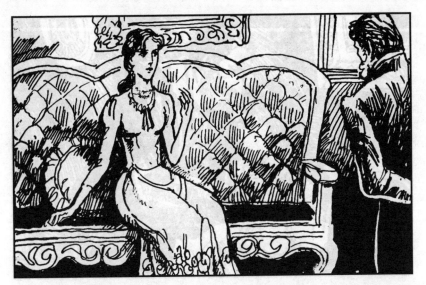

5. 玛格丽特平静下来说："那么，先生，像吻女儿一样地吻我一下吧，这纯真的一吻可以使我刚强起来。一星期后，你的儿子就会回到你的身边，你的女儿也会获得幸福。"

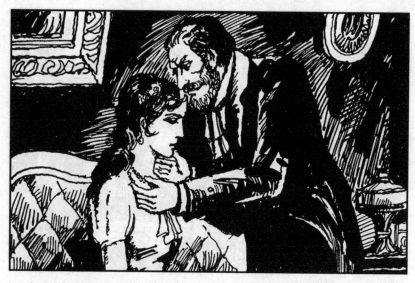

6. 都华勒吻着玛格丽特的前额。泪水从玛格丽特紧闭的眼睛里涌了出来。

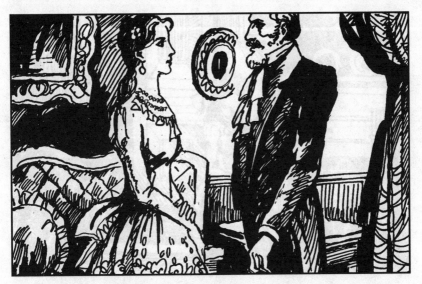

7. 都华勒说："你真是个高尚的姑娘，上帝会嘉奖你的。但是我担心亚芒他……"玛格丽特打断他说："你放心吧，他会恨我的。"

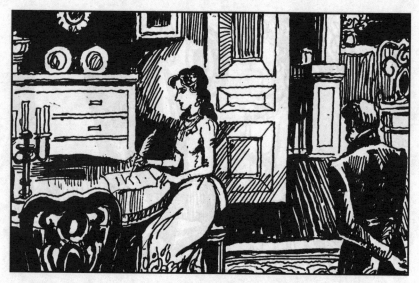

8. 玛格丽特匆匆地写了封信给普于当斯，说她愿意接受N伯爵了，并在明晚跟她一起和伯爵共进晚餐。她把信给都华勒，请他到巴黎后马上叫人送去。

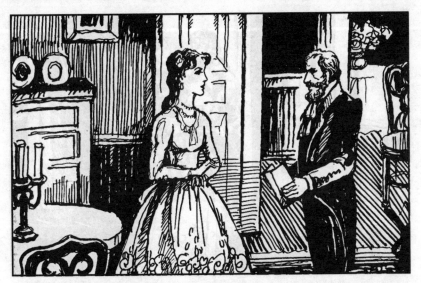

9. 都华勒拿着信忍不住问："可以问吗？这写的什么？" "是你儿子的幸福。"都华勒再次吻着玛格丽特的前额，眼里涌出两滴感激的泪水。

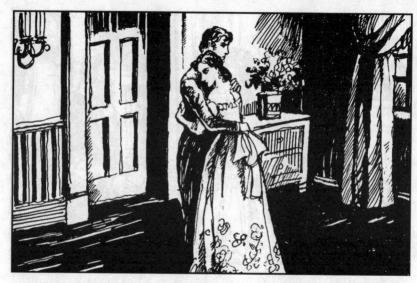

10. 亚芒没有等到父亲，他回到布吉洼时，玛格丽特欣喜地抱吻着他，但随后她倚在亚芒的臂弯里哭了起来。

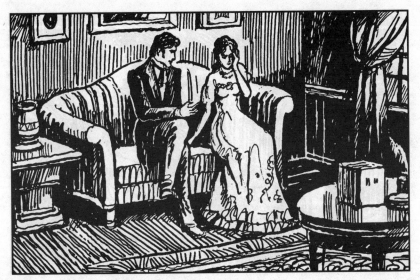

11. 亚芒惊慌地问她："亲爱的，怎么了？出什么事了吗？"玛格丽特忍住眼泪，展颜一笑，说："没什么。看见你我有些激动，现在已经好了。"

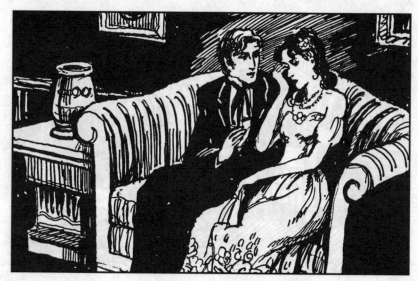

12. 亚芒拿出父亲留在旅馆的信叫玛格丽特看，看着信，玛格丽特的泪水又汹涌而出，人也几乎支持不住了。

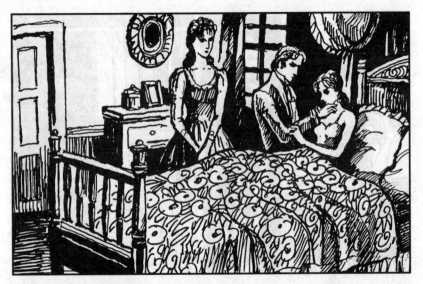

13. 亚芒和娜宁把玛格丽特扶到床上躺下，玛格丽特紧紧抓住亚芒的双手，边哭边吻着。

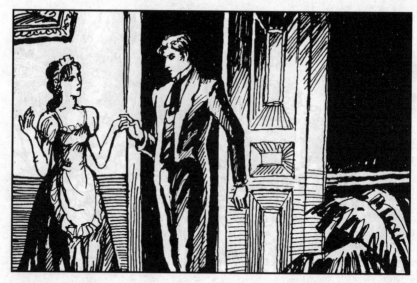

14. 亚芒把娜宁叫到外面，问她："我不在家时，小姐收到过信，或有什么人来拜访过吗？""噢，没有……没有……"

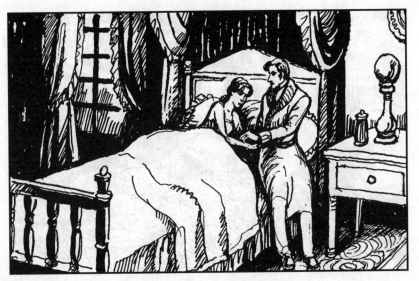

15. 晚间，玛格丽特让亚芒坐在床头，边泣边说："亚芒，知道我多么爱你吗？相信我，我是永远不会变心的，相信我呀！"

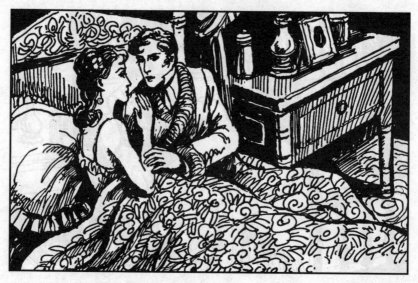

16. 亚芒抓着玛格丽特的膀子，瞪着她说："你一定有什么事瞒着我，说吧，到底出了什么事？让我们一起来分担吧！因为我是爱你的呀！"

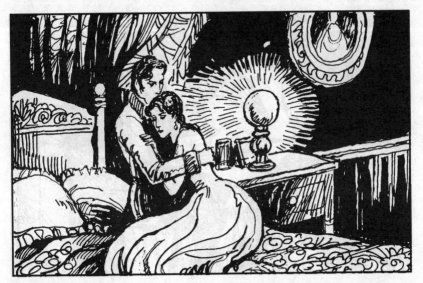

17. 玛格丽特动摇了，她说："好吧，我告诉你。"亚芒正焦急地等她说，可她已改变了主意，哭着叫道："其实什么事也没有，我只是不舒服，神经质……"

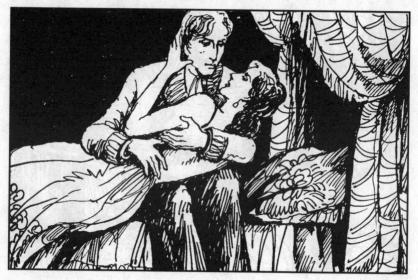

18. 玛格丽特哭得倦了，便在亚芒的臂弯里昏睡过去，但不久她就被噩梦惊醒，坐起来大呼大喊。亚芒痛苦至极，搂着她说："好玛格丽特，你是怎么了？"

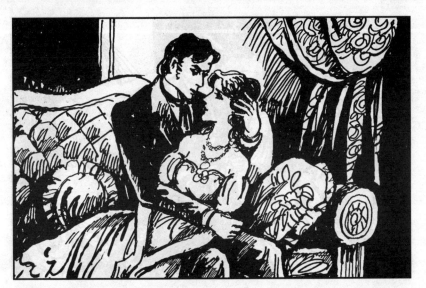

19. 后来，玛格丽特又在亚芒怀里昏睡过去，直至吃午饭两人才从床上起来。饭后，玛格丽特投到亚芒怀里，说："你去巴黎前，一直抱着我好吗？"亚芒紧紧抱着她说："我会尽快赶回来的。"

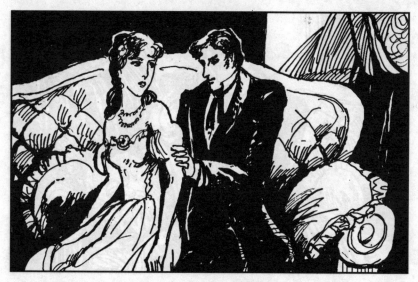

20. 玛格丽特突然推开亚芒说："你还要回来?" "当然,你怎么了?" "没什么,你今晚回来时,我会像平常一样等你,你还要爱我的,我们还会像相识以来一样幸福的,是不是?"

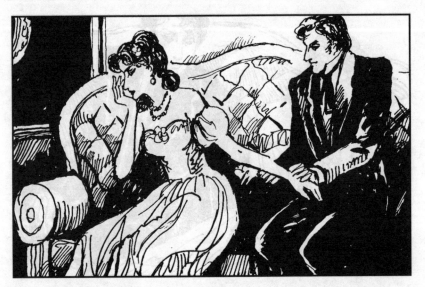

21. 亚芒发现玛格丽特说这些话时眼含泪水，似有极大的隐痛埋在心中。他拉起她的手正要问她，玛格丽特却哭了，并猛烈地咳了起来。

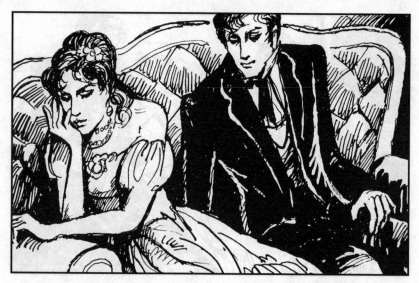

22. 等玛格丽特平息下来，亚芒说："你的病又发了，我不能丢下你走开，写封信告诉父亲，让他不要等我了。"说着要走。

23. 玛格丽特急忙拉住他，惨然一笑，道："不行！你父亲会责怪我阻止你到他那里去的，还是去吧。我没有病，只是做了个噩梦，到现在还没完全醒过来。"

24. 亚芒问她："那么你愿意陪我去车站吗？"玛格丽特露出高兴的神色说："好啊！不过叫上娜宁，免得我单独一人回家。"

25. 玛格丽特围上披肩，挽着亚芒的膀子，露出欢快的样子往车站走去。娜宁远远地跟在后面。

26. 火车马上要开了，亚芒恋恋不舍地跨上车，站在车门口对玛格丽特叫道："晚上见！"玛格丽特没有回答，但给了他一个她那独有的令人销魂的甜笑。

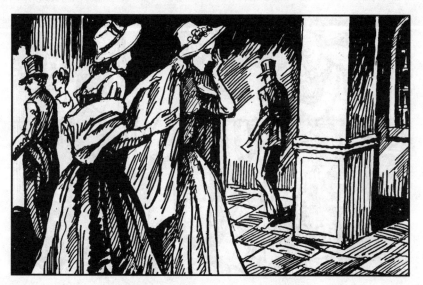

27. 车子走了，玛格丽特强抑的泪水终于流了出来，过分的伤心又使她猛咳起来。娜宁抚着她的背，口里焦急地低唤着："小姐，小姐。"

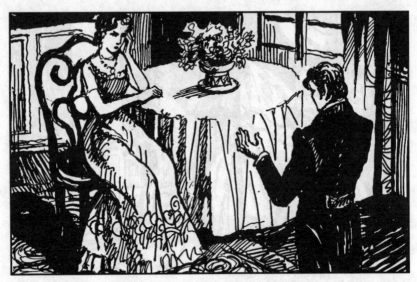

28. 亚芒放心不下，一到巴黎就急忙跑到普于当斯家，请她去看看玛格丽特。普于当斯答非所问地说："是不是她就不来了？""是不是她应该来呢？"亚芒反问。

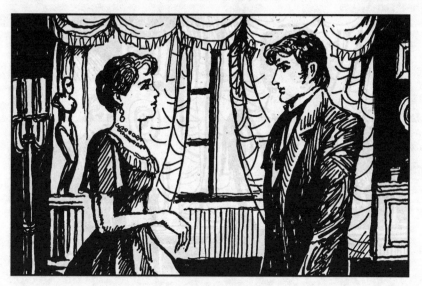

29. 普于当斯连忙改口说："我的意思是，既然你来了，她是不是会在这儿会你呢。""不来。你今晚去看她，并陪她吃晚饭吧。我生怕她会害病呢！"

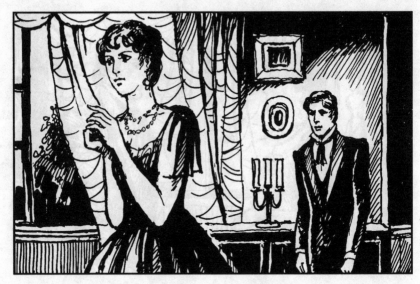

30. 普于当斯颇有深意地笑笑说："今晚有个约会，我要在城里吃饭，明天，明天我可以去看她。"

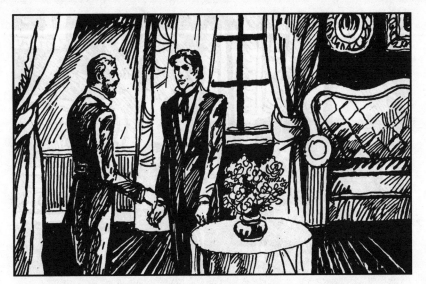

31. 亚芒告别普于当斯后去看父亲。都华勒亲切地把手伸给儿子，说："你来看我两趟使我很高兴，我希望这两天你已有所反省，犹如我也思索过一样。"

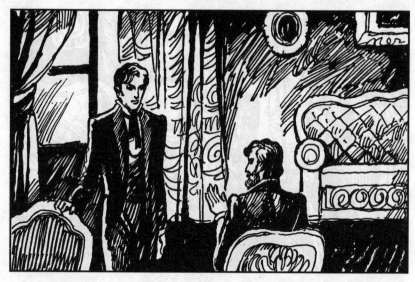

32. 亚芒急切地问："父亲，那你思索的结果是怎样的？" "结果是我把事情看得过于严重了，现在，我决定对你放缓和些。" "缓和些？真的吗？"

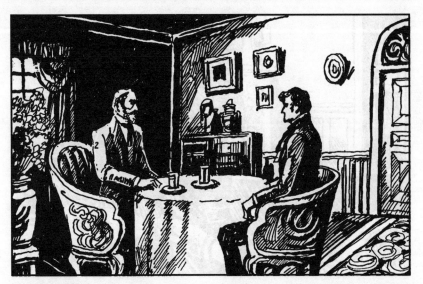

33. 都华勒拉着儿子坐下说："年轻人总是要有一个情妇的，并且据我新得到的消息，我宁愿你的情人是玛格丽特姑娘，而不是任何别的姑娘。"

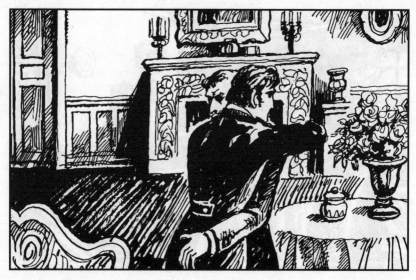

34. 亚芒跃起，抱住父亲说："我最亲爱的好父亲！你真是使我快活呀！"

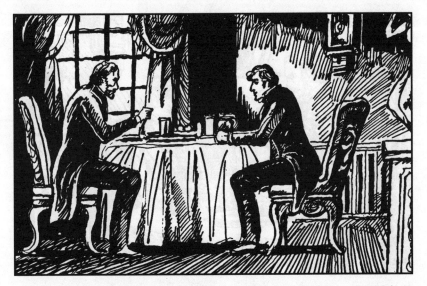

35. 父子俩在和解的气氛中共进晚餐。亚芒不时看看挂钟，因为他急着回去把父亲的转变告诉给玛格丽特。

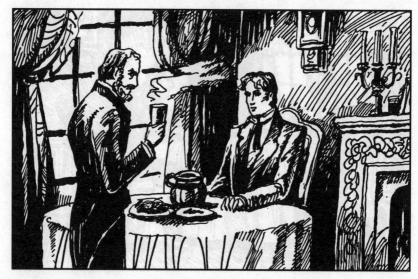

36. 都华勒不高兴了，说："看你这么耐不住想离开我，可见你是要牺牲诚恳的爱而去换取那靠不住的爱情了。""不，父亲，玛格丽特是真心爱我的，是诚实可靠的。"

37. 都华勒像是要和儿子多待一会儿似的，他陪着亚芒慢慢地走向车站，一路上对儿子特别地和蔼亲切。

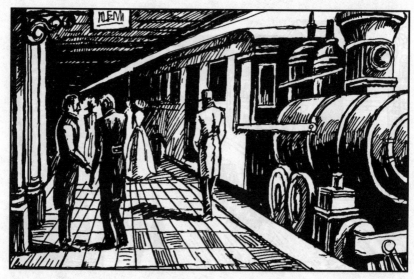

38. 到车站后，都华勒再次要求说："孩子，留下和我过夜吧。""父亲，玛格丽特在闹病。我明天再来好了。""你真的很爱她？""爱得都要发疯了。"

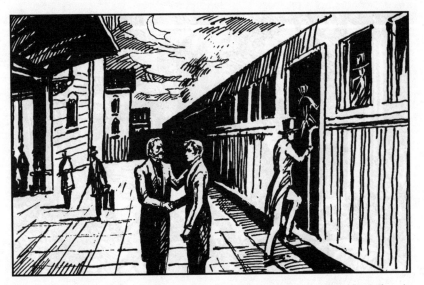

39. 都华勒轻叹一声，握住儿子的手似乎要说什么，但犹豫片刻后，突然转过身，挥挥手说："去吧！明天见！"

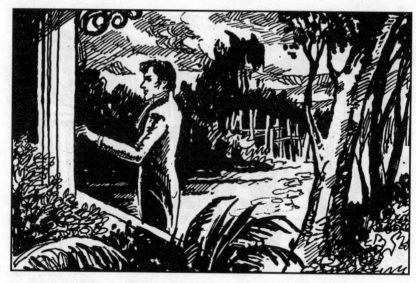

40. 亚芒回到布吉洼时已是夜里11点，屋子里没有灯，他按了半天门铃也无人答应。

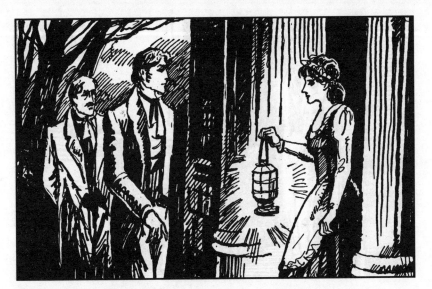

41. 后来园丁来开了栅栏门，娜宁也举着灯迎了出来。

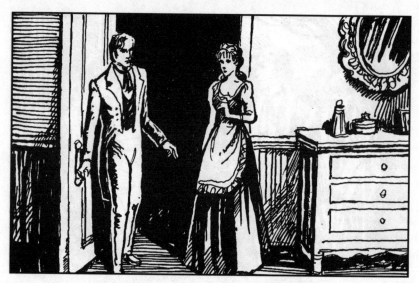

42. 亚芒急欲见到玛格丽特，他奔进卧室，那里既无人也无灯。亚芒转身问娜宁："小姐呢？""她去巴黎了。""去巴黎？什么时候去的。""您走后一小时。""留下话了吗？""没有。"

43. 亚芒不相信玛格丽特会什么都不留下，便拉开一个个有可能留下书信的抽屉寻找着，但什么也没找着。

44. 亚芒急得来回转着，突然发现那本《曼农勒斯戈》的书摊开在几上，他拿起书，看见书页上尽是未干的泪痕。

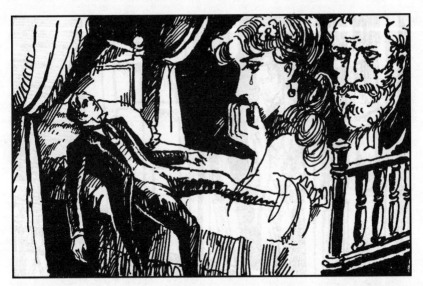

45. 亚芒合上书倒在床上，思索着这两天所经历的事。他觉得玛格丽特那止不住的泪水和父亲那过分的亲切都极可疑，隐隐感到这一切也许是个圈套。

46. 亚芒怀着玛格丽特也许就会回来的希望，推开了大厅的窗户，倾耳谛听是否有车子驶来的声音。

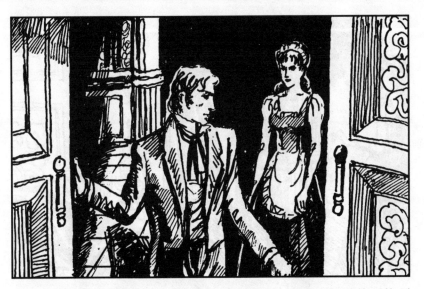

47. 墙上的挂钟指向2点，亚芒再也耐不住了，他要去巴黎找玛格丽特。开门声使娜宁走了出来，她问："是小姐回来了吗？"

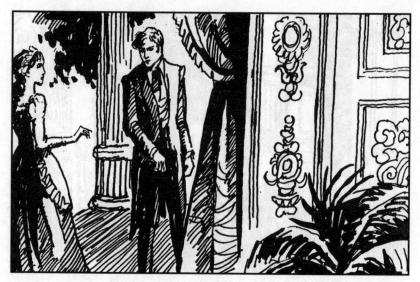

48. "还没有，我要马上去巴黎找她。""这时候已没车子了。""我步行去。""正在下雨呢。""不要紧。""先生，那你等一下，我去给你拿东西。"

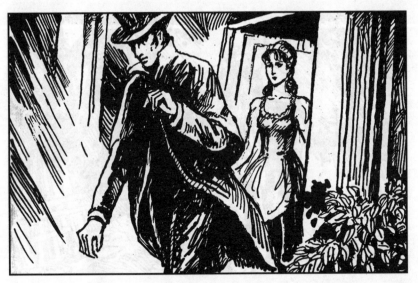

49. 娜宁拿来一件上衣替亚芒披上，又把玛格丽特在昂丹路的房子钥匙给他。亚芒道声再见就急匆匆地走了。

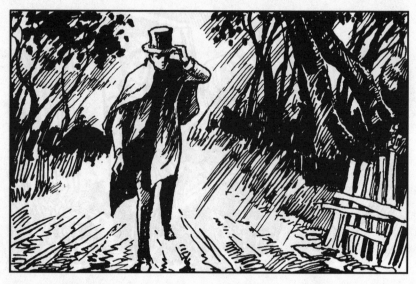

50. 亚芒冒着风雨，在泥泞的路上吃力地奔跑着。

51. 碰着马车驶往布吉洼方向时，亚芒就停下来大声呼喊玛格丽特，但没一辆马车里有回声。

52. 天快亮时，亚芒疲惫不堪地来到昂丹路玛格丽特的宅子前，那房子的窗户全关着，静静地立在灰暗中。

53. 亚芒忐忑不安地打开大门走了进去，他奔进卧室，拉开厚厚的窗幔，床是空的，根本不像有人睡过。

54. 哪儿也找不到玛格丽特，亚芒便奔进梳妆间，打开那里的窗户大声呼唤普于当斯，但没人回答。

55. 亚芒又敲开守门人的房门，问他："哥吉耶姑娘回来过吗？""她和普于当斯一道回来的。""她留话给我了吗？""没有。""后来呢？""坐上一辆自用四轮马车走了。"

56. 亚芒要去找普于当斯，守门人叫住他说："普于当斯太太还没回来呢。这里有封信是昨晚有人送给她的，我都没法转交呢。"说着，他拿出一封信。

57. 亚芒看出那是玛格丽特的笔迹，便拿过来看着，原来那信正是托普于当斯转交给他的。亚芒说："这信是给我的。""那您就是都华勒先生？""是的。"

58. 亚芒边走边把信拆开，只见信上写着："亚芒，在你读这信时，我已是另一个人的情妇了。回到你父亲和妹妹身边去吧。我会永远感谢你在我生命史上留下的幸福时刻，这生命已不会再支持多久了。"

59. 亚芒如遭雷击，呆呆地伫立在街上。

60. 也不知过了多久，亚芒想起只有向父亲倾诉他的痛苦，便跌跌撞撞地朝旅馆走去。

61. 亚芒闯进父亲的房间，都华勒正安适地读着书。亚芒扑到他的脚下，一边举着玛格丽特的信叫他看，一边趴在父亲的膝上痛哭起来。

62. 亚芒不知道怎么回到公寓里的，他昏昏沉沉地躺着，不时地狂呼乱喊，老都华勒无可奈何地守在床边。

63. 都华勒决定带儿子回家乡去，他命约瑟夫雇来马车，然后两人把昏昏沉沉的亚芒弄上车。

64. 马车行进中亚芒才明白自己正在离开巴黎，他掏出玛格丽特的信又一次看着，然后又伤心地哭起来。都华勒看看儿子，无可奈何地摇着头。

65. 到家了，亚芒倒在沙发上，纯真漂亮的妹妹围着哥哥转着，她问这问那。亚芒却把眼睛闭上了，因为他心里只想着玛格丽特而容不下其他。

66. 这时恰值打猎季节，为了给儿子散心，都华勒组织了个猎会，亚芒无精打采地随大家乘车去乡下。

67. 围猎开始了，亚芒放弃了他所守的一方，躺在地上乱想起来，都华勒从远处忧心忡忡地注视着儿子。

68. 一个月过去了，苦苦的怀念折磨着亚芒，他渴望立即见到玛格丽特，便对父亲说："父亲，我必须立即去巴黎一趟，那里有些事还未了。"

69. 都华勒审视着儿子，知道此行是阻止不了的，便抱吻着儿子，声音哽塞地说："请从速回来。"

70. 亚芒一到巴黎便前往尚塞利塞，他要在玛格丽特散步时去碰她，他发现她的马车停在路边，但车子里没人。

71. 亚芒正要掉头去找，就看见玛格丽特和一个漂亮的姑娘向这边走来。一看见亚芒，玛格丽特便脸色发白，一个强颜的微笑冻结在唇边。亚芒则故作冷淡地朝她一点头。

72. 玛格丽特像逃似的，拉着女友登上车子走了。亚芒一脸凄惶之色，注视着远去的车子。

73. 亚芒被报复心驱使着去找普于当斯。普于当斯说："玛格丽特才在这里，听到通报你来了，她就跑了。""难道我让她害怕？""不是，她怕你讨厌再见她。"

74. 亚芒冷冷地说："可怜的姑娘，为了重新享用马车和首饰而离开了我。做得对呀，我不能怪她的。今天我看见她很快活呢！和她一起的女人是谁？就是那个金色头发、碧蓝眼睛的。"

75. 普于当斯说："那是奥兰勃姑娘，很漂亮呢！""她有情人吗？""没固定的。你想追她？那玛格丽特呢？""我这个人是很拿别人的绝交当回事的，特别是那么轻易地就完结了。"

76. 普于当斯说："其实玛格丽特是真爱你的，就是现在也一样。今天看见你后，她就全身发抖地跑到我这里，还拜托我向你请求饶恕呢。她也是不得已的，因为原来答应收买家具的商人骗了她。"

77. 亚芒问："那么她从哪里弄钱来还债呢？""N伯爵那里。他还替她买回了马车，赎回了首饰，并且只要她愿意，伯爵是会永远陪着她的。""她后来去过布吉洼吗？"

78. "你走了之后，她是不会再去的。你们的东西还是我去收拾的。你的东西都包在这里了，只除那只写有你的姓名的小皮夹，玛格丽特要留做纪念呢。"亚芒叹了一声，泪水也随之涌上眼眶。

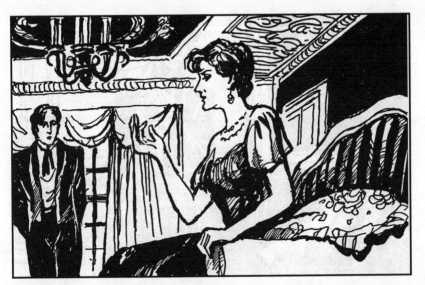

79. 普于当斯又说："从来没见她这样，差不多不睡觉了，不是跳舞场就是夜宴，老是喝得昏昏然，最近一次醉倒后，差不多躺了一个礼拜。我看她是在找死。亚芒，你去看看她吧。"

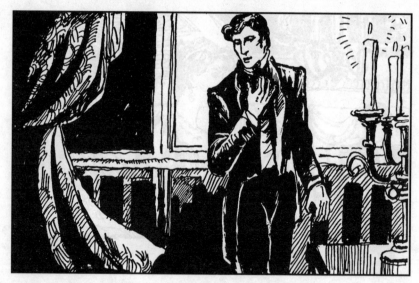

80. 亚芒说："看她有什么好处？我是来看你的，因为是靠了你我才做了她的情人，也是靠了你我才又不做她的情人的，是不是？""呀，天啦！我是尽力让她离开你，我想将来你不会怪我的。"

81. "我会加倍感激你呢。"亚芒嘲讽地说了这句话后，就告辞走了。

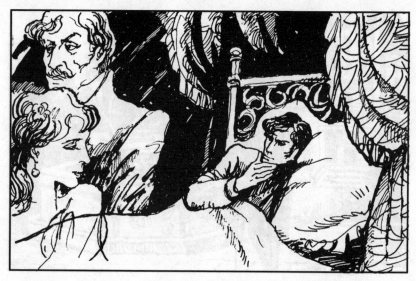

82. 夜里，亚芒失眠了。想着玛格丽特正跟那个N伯爵睡在一起，他几乎要疯了！他决定报复玛格丽特，让她也尝尝他这些日子来他所受的煎熬。

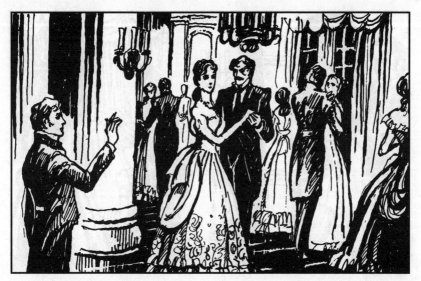

83. 亚芒故意去参加奥兰勃姑娘举行的宴会，当他看见玛格丽特和N伯爵在一队舞客中出现时，便故意装作毫不在意的样子扬扬手和她打招呼。

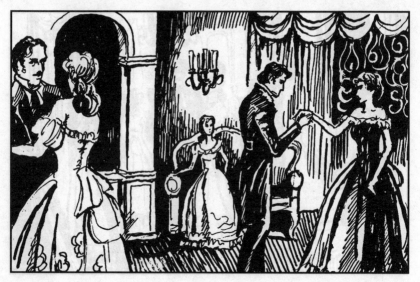

84. 亚芒又故意横过舞厅，十分殷勤地去向女主人致意，以刺激玛格丽特。

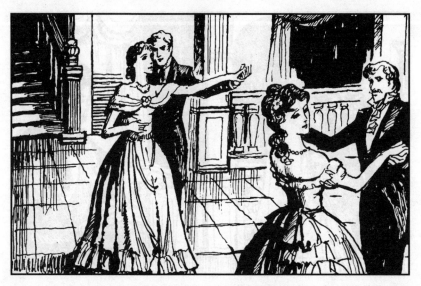

85. 亚芒还请奥兰勃共舞，当他们双双从玛格丽特身边舞过时，亚芒故意做出玩世不恭的样子，高声尖叫着。

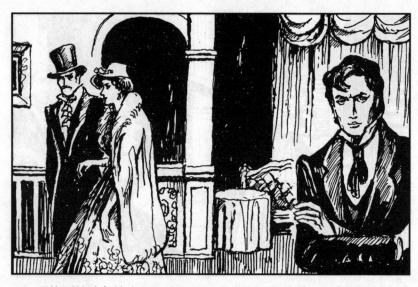

86. 玛格丽特脸色惨白如死人，穿上皮大衣，和伯爵一起离开了舞会，亚芒注视着她，心里并没报复的快意，反倒充满了苦涩。

87. 晚饭后，亚芒在奥兰勃家的赌局中赢了6000法郎，奥兰勃却输得很惨。在大家离去时亚芒留了下来，因为想到此时玛格丽特正同伯爵在一起，他就必须把奥兰勃搞到手，以此惩罚玛格丽特。

88. 亚芒对奥兰勃说：“我知道你把所有的钱都输了。这是我赢的，都留给你吧。”说着把6000法郎掷在桌上。奥兰勃问：“为什么要这样？”“因为我爱你啊！”

89. 奥兰勃虽知亚芒说的是假话，但为了钱，她还是倒入亚芒怀中，而亚芒在从她床上离去时，所想的是：这是他花了6000法郎理当享受的。

90. 过了两天，亚芒给奥兰勃送去一辆新马车和一些首饰，这样做的目的只是想造成声势，让玛格丽特知道此事。

91. 奥兰勃这个浅薄的女子也正适合亚芒报复的需要。当她和亚芒在剧院遇见玛格丽特时，她就故意在亚芒脸上亲了一下，想使玛格丽特难堪。玛格丽特则以沉默和庄重回答他们。

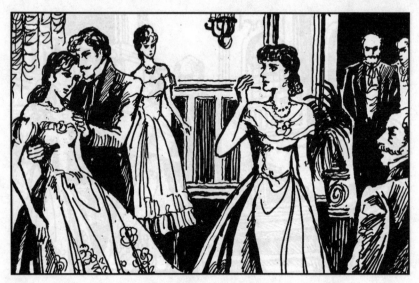

92. 有天晚上，奥兰勃独自在舞厅遇见玛格丽特，她故意碰她一下，这次玛格丽特不再沉默了，当众骂她："贱货！"但她自己也因动气而晕倒在N伯爵怀里。

93. 奥兰勃把此事告诉了亚芒，并要他写信警告玛格丽特。失去理智的亚芒立即提笔写了封讥讽加挖苦的信给玛格丽特。

94. 亚芒料定玛格丽特一定会做出答复，所以一直在家里等着。果然，下午普于当斯来了，她是来替玛格丽特求情的。

95. 亚芒冷笑地说："哥吉耶姑娘从她家里辞退了我，这是她的权利。但是她要侮辱我爱的女子，就因为她是我情妇的缘故，那是我不答应的。"

96. 普于当斯说："你受了一个没头没脑也没心肠的女子的影响了，你爱上她也不必去欺侮一个不能自卫的女子呀。""只要哥吉耶姑娘遣走了她的N伯爵，两方就可以相等了。"

97. 普于当斯说："你明知那是办不到的。亚芒，倘使你去看了她你会抱愧的。因为她是那样憔悴，那样病弱，已经是活不了多久的人了。""可是我不愿意去碰见那位N伯爵呀！"

98. 普于当斯说："伯爵这会儿不在她家里。"亚芒说："倘使玛格丽特看见我，她是知道我住在什么地方的。我的脚是不会走到昂丹路去的了。""我去告诉她，她一定会来的。不过，你好好待她。"

99. 为了等待玛格丽特，亚芒早把奥兰勃的约会抛到脑后。他在屋子里生起火，又遣走约瑟夫。他焦急地期待着，以致门铃响时，竟激动得步履蹒跚起来。

100. 玛格丽特出现在门口，她穿着黑色衣裳，脸也用纱巾蒙住。他们彼此怔怔地对望着。

101. 玛格丽特走进客厅，揭去纱巾，露出她那白如云石的脸，说："我已经来了，我在这里了，亚芒。"她把头垂到手里，泪人儿似的哭了。

102. 亚芒走近她问："你怎么了？"玛格丽特握住亚芒的手，良久才说："你害得我好苦呀，亚芒，我可丝毫也没惹你。""丝毫也没有？"亚芒苦笑着反问。"那都是环境逼迫我做的。"

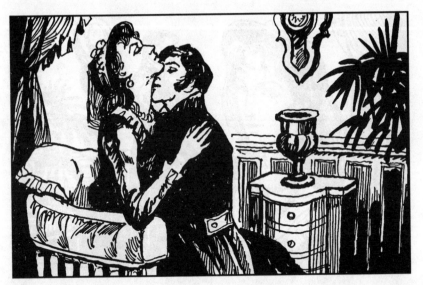

103. 看着她那样子，亚芒再也不能自持，他热烈地抱吻着她，觉得自己比以前还要爱她。

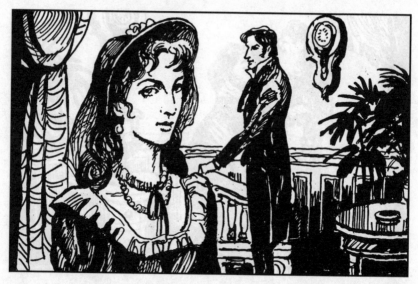

104. 良久，玛格丽特挣脱出来说："亚芒，自从你回巴黎后，使我吃了许多苦。我再也不能支持了。你握握我的手看，我正发烧呢，我离了病床来向你哀求，不是求你的情意，而是求你对我冷淡和忘怀。"

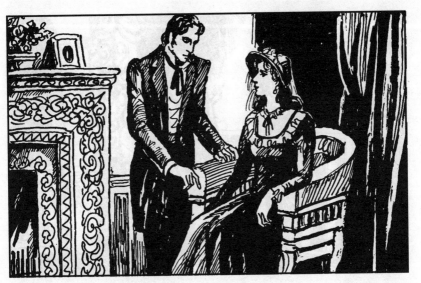

105. 亚芒把玛格丽特推到火炉前坐下，说："你以为我没吃苦吗？那一晚上……"玛格丽特打断他说："亚芒，别谈那件事了。你现在有了个年轻漂亮的情妇，愿你同她幸福，还愿你忘了我。"

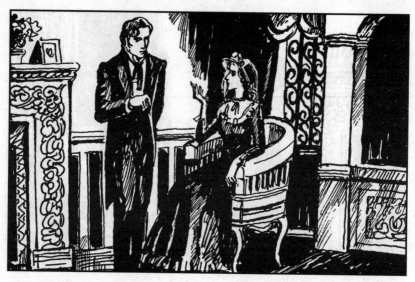

106. 亚芒说："那你也很幸福啰！""你看我像幸福女子的模样吗？亚芒，别嘲笑我的痛苦了。""你本可以不痛苦的。""不行啊，因为我必须服从一个严肃的要求。总有一天你会明白并原谅我的。"

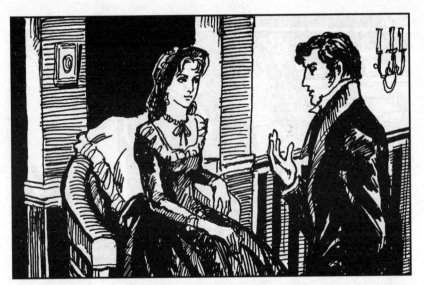

107. 亚芒说："为什么现在不告诉我那是什么要求？""因为说了也不能促成你我之间的重新结合，反而会使你离开不该离开的人。""是什么人？""我不能说。""那么，你是在说谎了。"

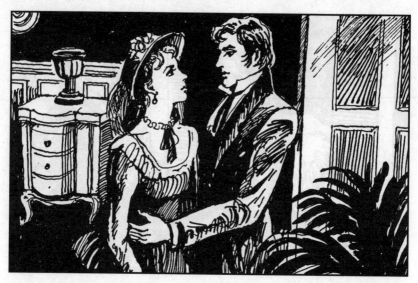

108. 玛格丽特站起来要走，亚芒拦在门口说："不要走，不管你说什么我都是爱你的，我要你留在这里。""明天你好再驱逐我，看不起我。而现在，你只能恨我。"

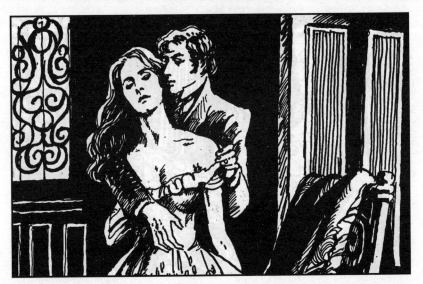

109. 亚芒叫起来："不，我将忘记一切。"玛格丽特凝视着他说："把我拿去吧，我任何时候都是你的。"亚芒抱着她，替她脱去身上的衣服。玛格丽特闭上眼睛听任亚芒摆布。

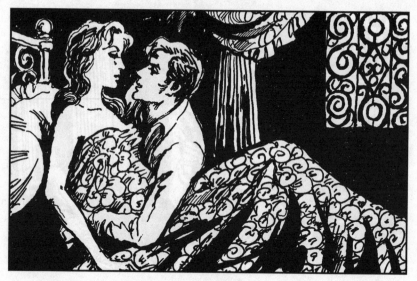

110. 天亮时，两人都醒了，玛格丽特紧拥着亚芒哭起来。亚芒说："我们走吧，离开巴黎好吗？""不行，不行。但只要我还有一口气，我就可以做你开心玩弄的奴隶。别的就不要谈了。"

111. 玛格丽特走后，亚芒强烈地思念着她。下午终于又跑去找她。娜宁迎着他，一脸窘迫地说："小姐不能招待你。""为什么？""N伯爵正在这里。"我倒忘了。"说完，亚芒就悻悻地离去。

112. 亚芒妒火中烧，回到家就提笔写道："今天早晨你走得太快了，以致使我忘了付钱给你。这里就是你夜度的价钱。"他把信和五百法郎装进信封，命约瑟夫立即送去。

113. 为了使自己的心境得以平衡，亚芒便去找奥兰勃。可当她唱些淫秽歌曲给他消遣时，他不由拿她和玛格丽特比起来，于是连告辞也不说就掉头走了。

114. 第二天，亚芒一直为他的那封信感到内疚。下午，一个年轻人送来一封信，里面装着他的信和五百法郎。亚芒忙问："谁叫你送来的？""一位太太，她和她的女仆已乘邮船走了。""天哪！"

115. 亚芒急忙来到玛格丽特家，守门人说："小姐已经动身去英国了。"

116. 亚芒痛定思痛，决定离开已无所恋的巴黎。他和朋友一道，登上开往东方的大邮轮。

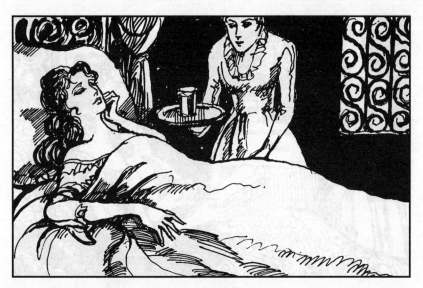

117. 得知亚芒已离开巴黎，愁病交加的玛格丽特又回来了。但一回家她就卧病不起，那些找乐子的先生们再也不上门了。只有同行中的瑜利姑娘衣不解带地看护着她。

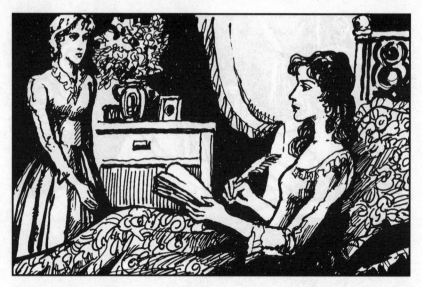

118. 尽管咳嗽和吐血，玛格丽特还是每天挣扎着起来写日记。瑜利劝她说："医生要你静卧，不要写也不要想呢。"玛格丽特惨然一笑说："我这是在跟亚芒说话呢，唯有这样才能支持我多活些日子。"

119. 亚芒在亚历山大城旅行时，从一个公使馆随员那里得知玛格丽特得病的消息。他连忙给她写了信，并附上她回信的城市地址。

120. 玛格丽特收到亚芒的信欣喜若狂，她淌着眼泪读了一遍又一遍，吻了一遍又一遍。她在回信中要他快回来，还说如果她死了，他就去找瑜利，瑜利会把她留下的日记和信交给他。

121. 亚芒在都龙收到玛格丽特的回信，他含着泪水读完信，决定立即返回巴黎，无论如何要见她一面。

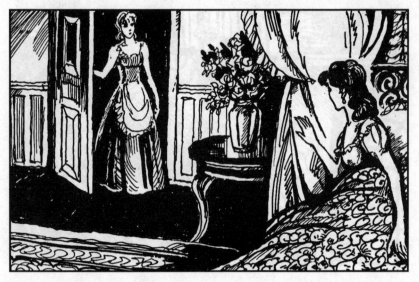

122. 门铃声响，玛格丽特从床上坐起，叫道："亚芒！一定是亚芒回来了。瑜利，快去看看吧。"这时娜宁进来说："小姐，又是要债的。已经坐了一屋子了。"

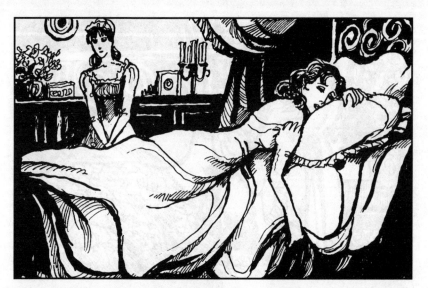

123. 玛格丽特失望地躺下去，喃喃地说："他们是来瓜分我的东西的。普于当斯也在里面吧？但愿他们等我死后再拍卖。天啦！多么冷酷无情啊！"

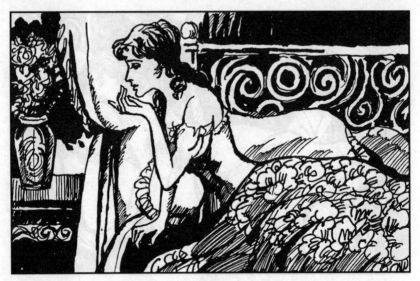

124. 玛格丽特被噩梦惊醒，她呼喊着亚芒坐起，猛烈的咳嗽袭来，血从嘴角浸出，染红了她雪白的睡衣。

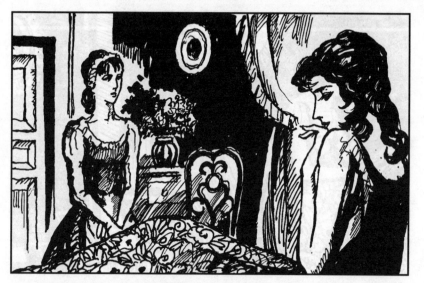

125. 喘息过来后，玛格丽特说："我也许等不到亚芒回来了，我要写封信把我跟他父亲的协定告诉他。我不能让他永远恨我，那样我会死不瞑目的。"

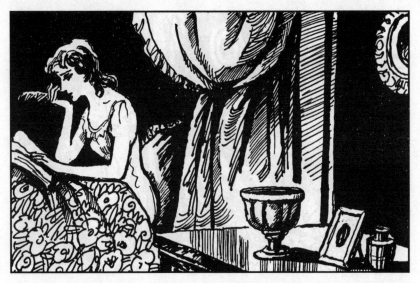

126. 玛格丽特写写咳咳，从白天写到秉烛。小小的盂盆里已蓄满她吐出的鲜血。信写好后，她要瑜利收着，以后把它连同日记交给亚芒。

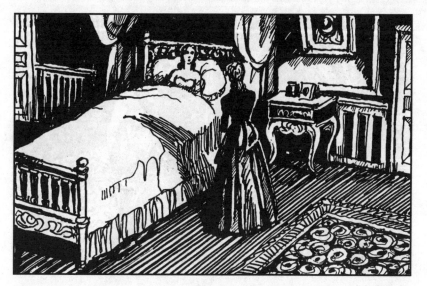

127. 娜宁来报告说："小姐，N伯爵打发人送钱来了。""让他拿回去吧。就是因为他亚芒才不在我身边的。"瑜利说："玛格丽特，你现在正需要钱啊。""为了亚芒我不要他的钱，娜宁去吧。"

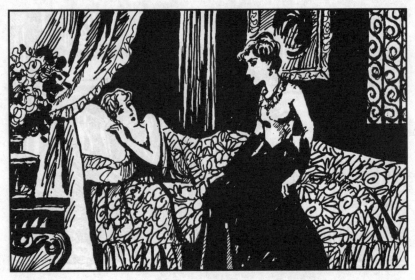

128. 天冷起来了，玛格丽特的病也更重了。她整天盼望亚芒回来，并执意要去她和亚芒初识时的一些地方走一圈。瑜利说："别去吧，那会加重你的病的。""我的日子已不多了，你就让我得到些满足吧。"

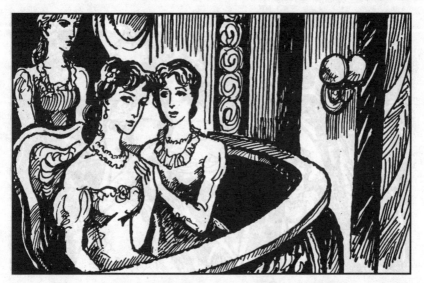

129. 瑜利和娜宁扶着玛格丽特乘车来到歌剧院。玛格丽特坐进她原来坐过的包厢，她的眼睛一直盯着亚芒坐过的池座位子，眼睛因忆起往事而闪闪发光，脸上又现出那迷倒亚芒的甜笑。

130. 从剧院又来到尚塞利塞，这里曾是玛格丽特和亚芒多次相遇的地方。玛格丽特走下马车说："亚芒再次回到巴黎时，我们就是在这里相遇的。"她仰头思索，泪水顺着面颊往下淌着。

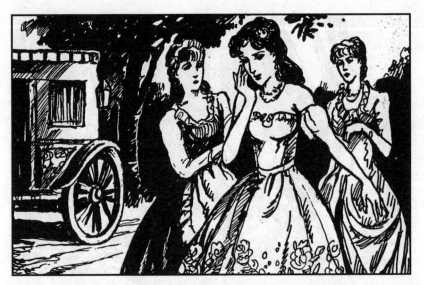

131. 一阵冷风吹来，玛格丽特剧烈地咳起来，捂嘴的白手帕染上血滴。玛格丽特终于支持不住晕倒了。

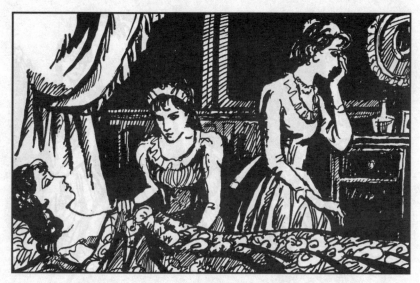

132. 玛格丽特倒下了，但她仍强睁着失神的眼睛，喃喃地说："我不会死的，我还没见到亚芒呢。上帝呀！再给我些时间吧。"瑜利不忍看她那样子，转身偷偷地哭了。

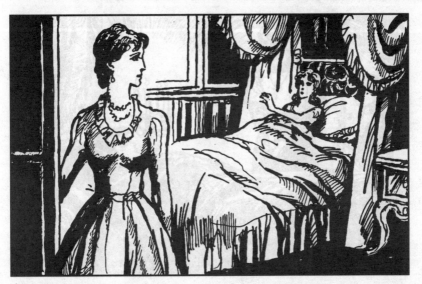

133. 玛格丽特已觉呼吸困难，她知道神父就要来给她做最后的忏悔了，便叫瑜利打开衣柜，指着件白色长衫和一顶便帽说："那是我和亚芒在布吉洼时常穿的衣裳，我死后你一定要替我穿上。"

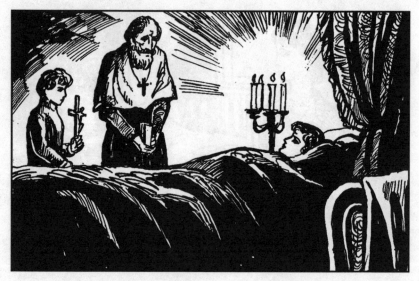

134. 神父带着一个摇铃的祭司和一个手捧十字架的孩子进来了，他们在玛格丽特的床前绕了一周，然后由神父念了一遍短篇祷词。

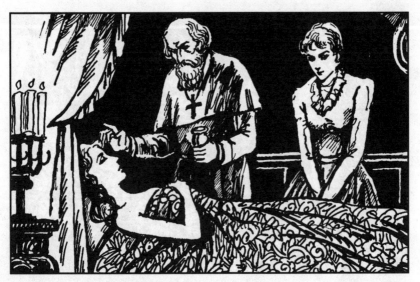

135. 神父又在垂死者的脚上、手上、额上抹上圣油。经过这番手续，玛格丽特那"罪恶"的灵魂已可升入天堂了，但她此时似乎对一切都毫无所感了。

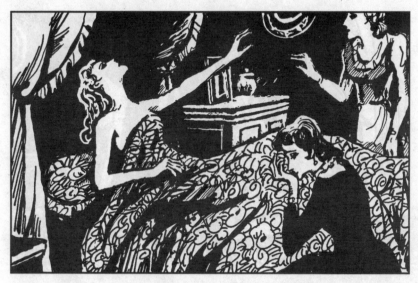

136. 神父们走后，瑜利以为玛格丽特已经死了，她跪在床边哭起来。可突然，玛格丽特从床上抬起身子，叫道："亚芒，你怎么还不回来呀！我真后悔听了你父亲的话啊！"

137. 玛格丽特说完倒下，气绝了，但泪水仍在流着。

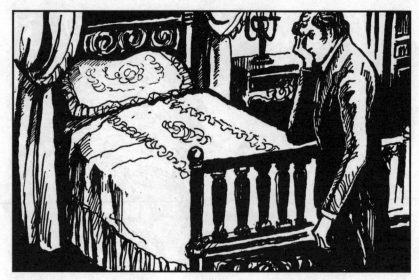

138. 亚芒赶到玛格丽特家时，那已是一幢空宅了，唯有那张一无所有的床还放在那里。亚芒闭目伫立床前，泪水无声地滴落着。

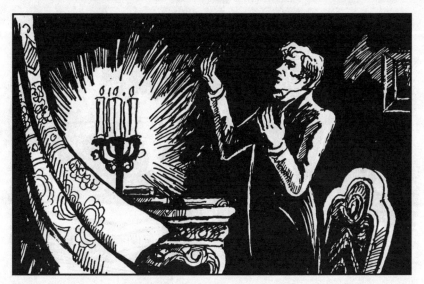

139. 亚芒在灯下读着玛格丽特留给他的日记和信，当他得知玛格丽特离开他的真相后，他捶胸顿足、肝肠寸断地叫起来："是我害了她，我不能饶恕自己，不能饶恕自己啊！"

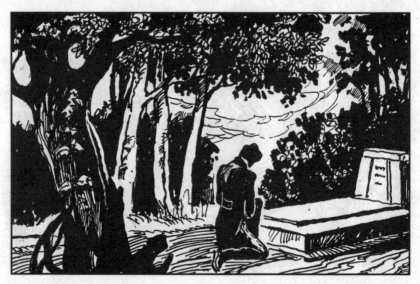

140. 亚芒在玛格丽特的墓前摆满了白茶花，他垂头长跪，默默地哀悼着那可怜的亡魂。